U0054253

練字

三部曲

冠 軍 老 師 教 你

難 寫 的 字 練 習 手 帖

黃惠麗 老師 ——— 著

寫字要美，
重在架構；
字有氣韻，
就是精神。

目錄

以練字涵養人文素養，創造人類永續發展

記得自己上小學的國語課的基本作業，都是用習字帖練習寫課本的生字。練習時，按照老師在課堂教學時的筆畫和筆順來寫。但卻不懂得主要運筆的方法是什麼？也不懂得如何才能寫出具美感線條的字？直至閱讀黃惠麗老師的《戀字‧練字》一書，才懂得「提」和「按」是兩種運筆的主要方法，體會若能運用手指的不同力道施壓，才會將字體的線條美感表現出來，才能夠有機會寫得一手好字。

繼第一本練習硬筆字的書帖，黃老師又出版了《練字二部曲》，現在又要出版這本《練字三部曲》。二部曲是強調「部首部件」的分部練習的手帖，重點依「筆順、部首名稱」、「運筆口訣」、「結構要領」、「描寫練習」的四大順序進行練字指導。然而黃老師有感於練字是現代人最好的投資，讓人人懂得具有寫一手好字的基礎之後，更希望大家習得難寫的字的進階技藝，能將複雜的橫、豎、點、挑，了解如何擺得穩妥。

黃老師以她個人在寫字的豐富教學經驗和造詣，出版本書乃針對同一部件重複的字，舉例說明，對例如：「競」和「兢」這兩個「左右合體字」，為了相互避讓，增加美感，以及

例如：「炎」和「棗」這兩個「上下合體字」的美觀和求變化，而修改部分筆法或去呈現「部件大小變化」。更對例如：「部件相仿」的「沉」和「沈」兩個字，提醒練字者須分辨其間差異，也對「筆順筆畫易混淆的字」，例如：「互」和「互」，依教育部發布的標準字體，指出「互」字的筆順和筆畫都和以前不一樣。進一步針對「部首不易辨識的字」或者「筆畫多的字」，運用其專業，教導大眾練字要領，讓難寫的字寫得更正確。

現代的社會環境，一切步調講求快速。寫字時，讓人在一筆一劃中，修習平心靜氣，讓急躁的心性得以緩和。二十多年來，我個人以一位生物系畢業，且從事這類相關教學研究者，在關心環境教育，且從事環境教育後，由現實環境中深深領悟到，人類想永續生存於地球環境中，靠科學不能征服一切困難，然而若靠人文素養的增進，結合科學的發展，未來還有一線希望。希望社會大眾能都來接受黃老師練字的三本書的薰陶，尤其這本《練字三部曲》，能讓您在練字上精益求精。讓您自己和您的孩子於練字的過程中，造就親密的親子關係，創造闔府健康的身心靈，是為至禱。

吳美麗 謹誌

臺臺北市立大學環境暨生物資源學系（環境教育與資源碩士班）退休教授
臺北市政府教育局國民教育輔導團國小環境教育輔導小組輔導教授
臺北市政府教育局國民教育輔導團國中環境教育輔導小組輔導教授

不只寫美字，還要寫出正確的字！

多年的教學經驗中，許多學員對於筆畫多、複雜難寫的字或某些字的筆順多有疑惑。

有鑑於此，接續出版的《練字三部曲：冠軍老師教你難寫的字練習手帖》，同樣依據「教育部標準字體」摘取筆畫較複雜、筆順較不明確的字範寫成冊，提供給好朋友們作為練字的參考。

本書習寫主題分成六大部分，包括：

一、基本筆畫總表：「提」「按」學習法。

二、同一部件重複的字，例如：「棗」、「森」、「綴」等字。

三、部件相仿的字，例如：「候」與「侯」、「傅」與「傳」等字。

四、筆順、筆法易混淆的字，例如：「凹」、「凸」、「亞」等字。

五、部首不易辨識的字，例如：「春」、「秦」、「泰」等字。

六、筆畫多的字，例如：「贏」、「龜」、「蕭」等字。

本書所範寫的邏輯，仍依循「練字二部曲」的編排方式，採部首、部件分別練習，再進行整個字練習的原則。其中筆法、筆順及結構要領，在「練字二部曲」中多有列舉。因此，如果能併同「練字二部曲」一書參考習寫，融會相參，將能達到更好的成效。

寫好字可以提升生活的美感，寫正確的字可以增進自我的成就感。期望好朋友們不只寫出美字，更能寫出正確的字，讓生活更有質感，更有樂趣。

Part. 1 動筆寫好字——字的基本筆法總覽

「提」和「按」是書寫時最基本的運筆方式，提起筆，一起感受文字線條的藝術。

提：筆尖落紙行筆，到筆畫結束時仍停留在紙面上。

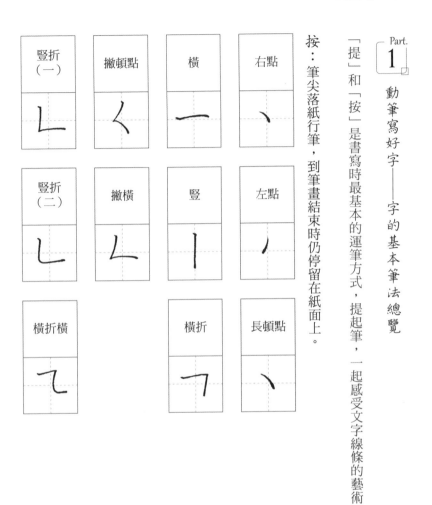

右點	橫	撇頓點	豎折（一）
丶	一	〈	ㄴ

左點	豎	撇橫	豎折（二）
丿	丨	ㄴ	ㄴ

長頓點	橫折		橫折橫
丶	フ		ㄟ

8

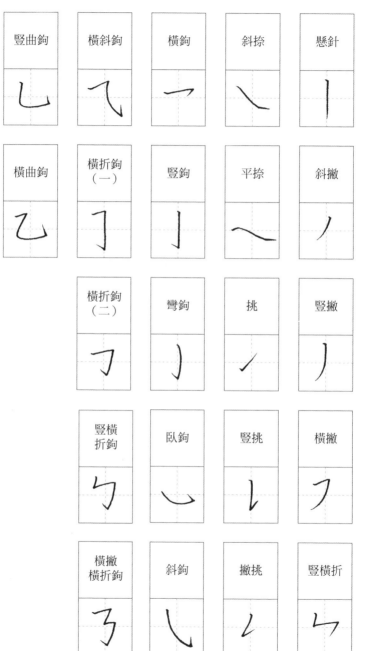

提：筆尖落紙行筆，到筆畫後半段時漸漸提起，最後離開紙面。

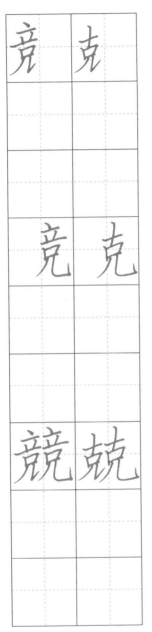

Part. 2

層次的技藝——同一部件重複的字

中國字有很多是結合兩個以上的部件而成的,當相同的部件重複時,為了相互避讓(左右合體字),或求變化、美觀(上下合體字),就會修改某些筆法,或者呈現部件的大小變化。

◎重點提示:

1. 兢:「克」在左偏旁時稍小,末筆縮(豎曲鉤)為(豎挑),以讓右。

2. 競:「竟」在左偏旁時稍小,末筆縮(豎曲鉤)為(豎挑),以讓右。

練字 三部曲 冠軍老師教你難寫的字練習手帖

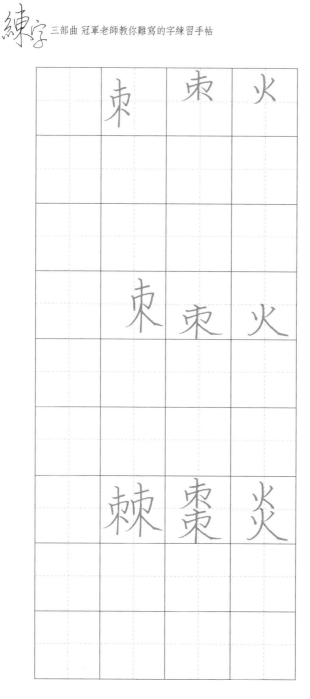

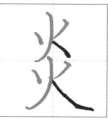

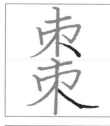

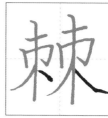

◎ 重點提示：

1. 炎：上「火」小，末筆縮〈斜捺〉為〈長頓點〉，下「火」大，以撐上。

2. 棗：上「朿」小，末筆縮〈斜捺〉為〈長頓點〉，下「朿」大，以撐上。

3. 棘：「朿」在左偏旁時稍小，末筆縮〈斜捺〉為〈右點〉，以讓右。

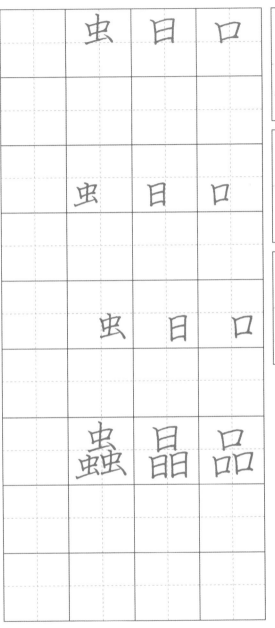

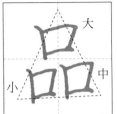

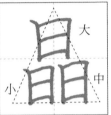

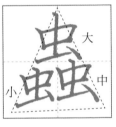

◎重點提示：

1. 部件相同的字，要有大中小之安排，以求變化。

2. 品、晶、蟲：外型皆屬「上三角形」的字。

3. 部件的大小分配：上方最大，右下次之，左下最小。

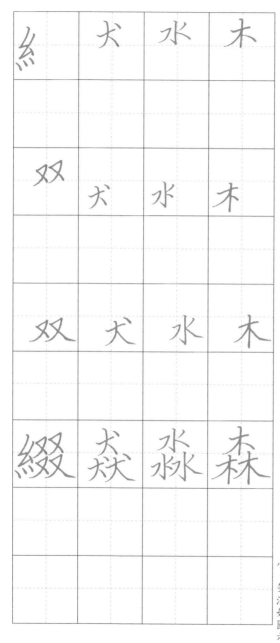

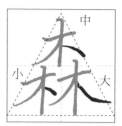

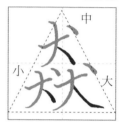

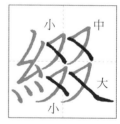

◎重點提示：

1. 森、淼、焱：部件的大
小分配：右下最大，上
方次之（縮＜斜捺＞為＜
長頓點＞），左下最小（縮
＜斜捺＞為＜右點＞）。

2. 綴：右偏旁「叕」，大
小、筆法如圖示。

鹿	兟	兟	巴
麟	潛	贊	巽
	簪	讚	選
	蠶	鑽	饌

巽

贊

潛

麟

◎重點提示：

1. 巽：上方左側「巳」末筆縮〈豎折（一）〉為〈豎挑〉。

2. 贊、潛、麟：部件中「先」「死」「鹿」末筆都縮〈豎曲鉤〉為〈豎挑〉。

14

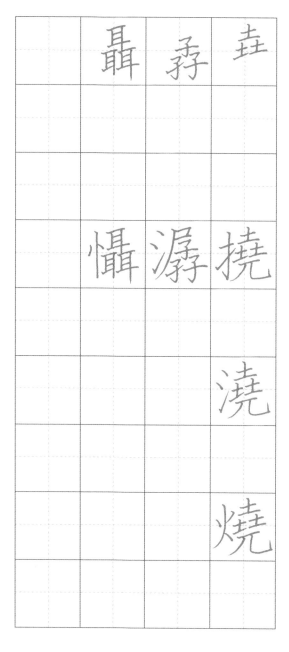

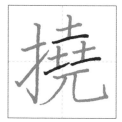
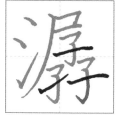
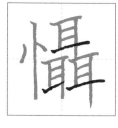

◎重點提示：

撓、潯、懾：部件「垚」、「尋」、「聶」之左下方「土」、「子」、「耳」都縮〈橫〉為〈挑〉以讓右。

15

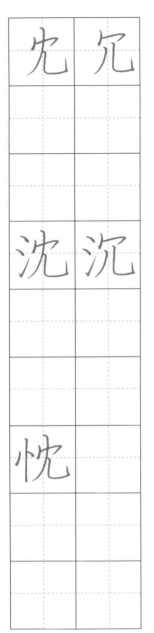

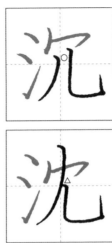

相容的美感——部件相仿的字

有些字的長相相似，但仔細觀察，某些筆法或部件，還是有差別的，分辨清楚，才不會寫錯。

◎重點提示：

1. 沉：右偏旁「冗」，末兩筆〈豎撇〉、〈豎曲鉤〉分開。

2. 沈：右偏旁「尢」，〈豎撇〉貫穿「冖」，並與〈豎曲鉤〉相接。

◎重點提示：

1. 柿：右偏旁「市」，第1筆（右點），第5筆（懸針）。

2. 肺：右偏旁「市」第4筆（懸針）。

◎重點提示：

1. 周：第一筆從〈豎撇〉。
2. 同：第一筆從〈豎〉。

18

練字 三部曲 冠軍老師教你難寫的字練習手帖

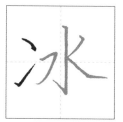

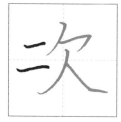

◎重點提示：
1.冰：左偏旁「冫」，第一筆〈右點〉，第二筆〈挑〉。
2.次：左偏旁「冫」，兩筆都是〈橫〉，上短下長。

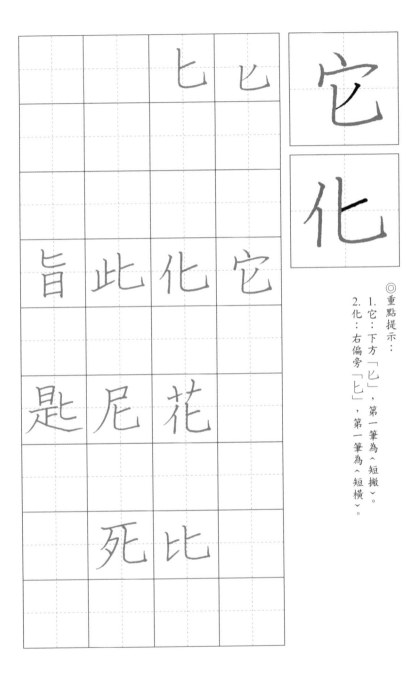

◎重點提示：
1. 它：下方「乜」，第一筆為〈短撇〉。
2. 化：右偏旁「匕」，第一筆為〈短橫〉。

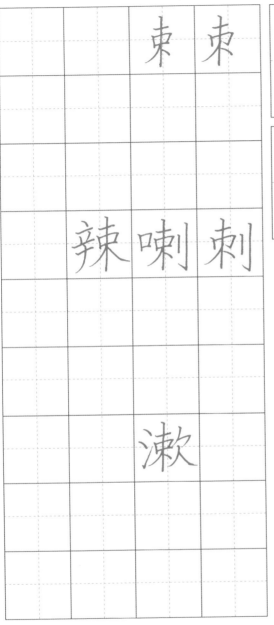

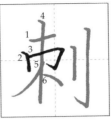

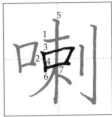

◎重點提示：
1. 刺：左偏旁「束」中，第2筆〈豎〉接第3筆〈橫折鉤（二）〉。
2. 喇：「束」居中，第2筆〈豎〉，第3筆〈橫折〉，第4筆〈橫〉，合成一個扁「口」。

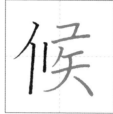
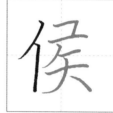
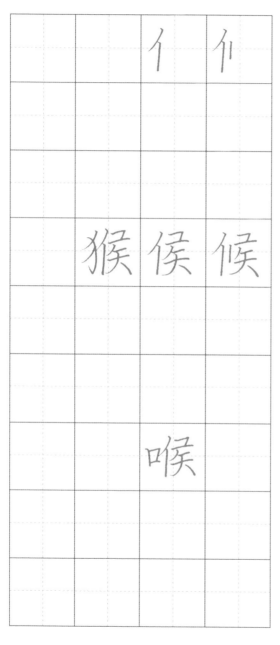

◎重點提示：

1. 候：左偏旁「亻」，「亻」後，寫「一短豎」。

2. 侯：左偏旁「亻」，後無「一短豎」。

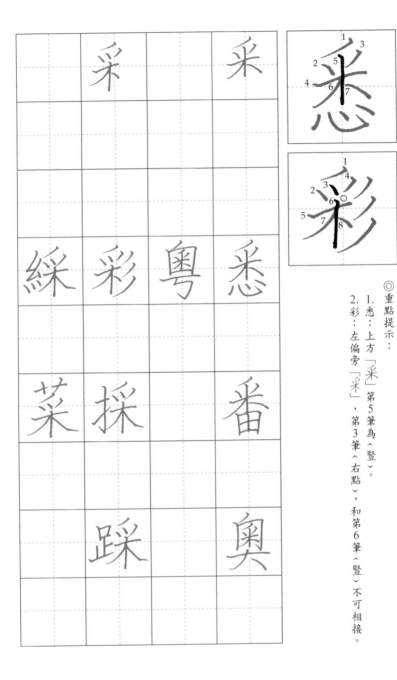

◎重點提示：

1. 悉：上方「釆」第5筆為〈豎〉。

2. 彩：左偏旁「采」，第3筆〈右點〉，和第6筆〈豎〉不可相接。

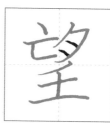

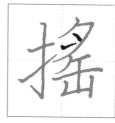

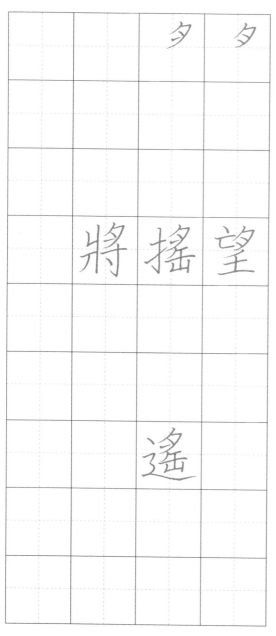

夕 夕

將 搖 望

遙

◎重點提示：

1. 望：上方右側「夕」內，從兩個〈右點〉。

2. 搖：右偏旁上方「夕」內，從〈右點〉和〈挑〉。

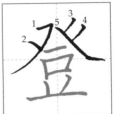

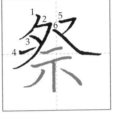

◎重點提示：

1. 登：上方「癶」，第2筆〈右點〉，第3、4筆都為〈短撇〉，第4筆〈挑〉，第5筆〈橫撇〉。

2. 祭：上方「癶」，第3筆〈右點〉，第4筆〈挑〉，第5筆〈橫撇〉。

		易	易
陽	揚	湯	踢
暢	楊	場	惕

踢

湯

◎重點提示：

1. 踢：右偏旁「易」，「日」「勿」中間無一（橫）。（讀音之韻符為一）

2. 湯：右偏旁「易」，「日」「勿」中間有一（橫）。（讀音之韻符為尢）

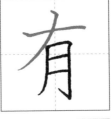

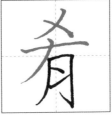

◎重點提示：

1. 有：右下方從「月」，內為兩〈橫〉。

2. 肴：右下方從「月」，內為〈右點〉和〈挑〉。

		月	月
厭	散	肴	有
隋	梢	肯	朔
龍	娟	能	勝

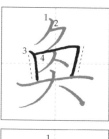

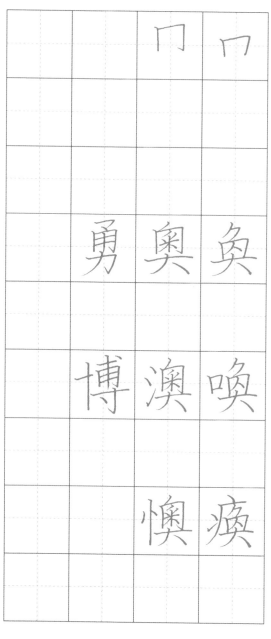

◎重點提示：
1. 奐：上方「𠂤」，第3筆〈豎〉，第4筆〈橫折〉，兩側採斜勢。
2. 奧：上方「𧯇」，第2筆〈豎〉，第3筆〈橫折鉤〉，兩側採直勢。

◎重點提示：
1. 荷：上為「卄」，第1、2筆，第3、4筆，相接且出頭。
2. 夢：上為「卄」，第1、2筆，第3、4筆，相接不出頭。

		卄	卄
敬	夢	荷	
觀	舊	蓮	
獲	繭	蒞	

◎重點提示：
1. 盡：第5筆為〈橫〉。
2. 書：第4、6筆皆為〈橫〉。

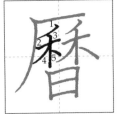

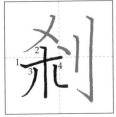

◎重點提示：

1. 曆：上方左側「禾」，第4、5筆與第3筆相接。

2. 剎：左偏旁下方「朮」，第3、4筆，不與第1、2筆相接。

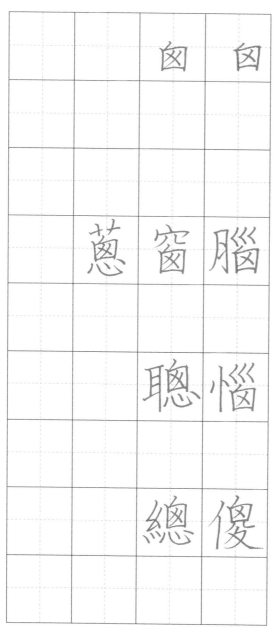

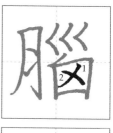

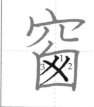

◎重點提示：

1. 腦：右偏旁下方「囟」，內部兩筆互相交錯。

2. 窗：下方「囱」，內部第3筆（長頓點）通過前兩筆（短撇）。

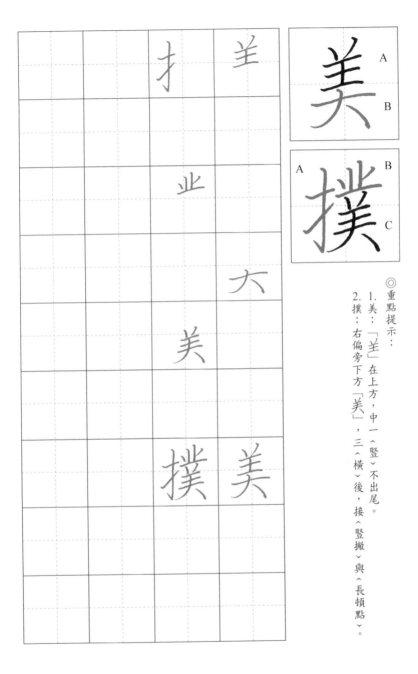

◎重點提示：

1. 美：「羊」在上方，中一〈豎〉不出尾。

2. 撲：右偏旁下方「美」，三〈橫〉後，接〈豎撇〉與〈長頓點〉。

		甫	甫
	惠	傅	傅
		專	博

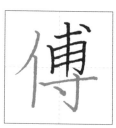

傅

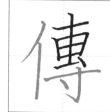

傅

◎重點提示：

1. 傅：右偏旁上方「甫」，內有兩〈橫〉不封口，〈右點〉在右上角。

2. 傅：右偏旁上方「叀」，內有一〈橫〉並封口，〈右點〉在右下角。

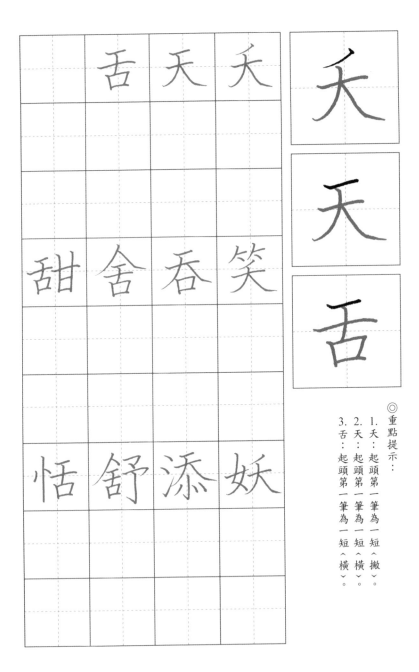

	舌	天	夭
甜	舍	吞	笑
恬	舒	添	妖

天

天

舌

◎重點提示：

1. 夭：起頭第一筆為一短〈撇〉。

2. 天：起頭第一筆為一短〈橫〉。

3. 舌：起頭第一筆為一短〈橫〉。

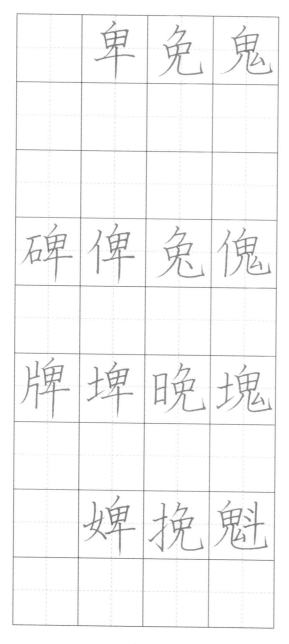

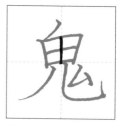

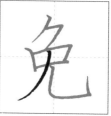

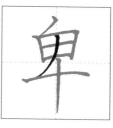

◎重點提示：

1. 鬼：上方部件「田」之後，另起﹙斜撇﹚。

2. 兔：﹙斜撇﹚貫穿部件「口」。

3. 卑：﹙斜撇﹚貫穿部件「日」。

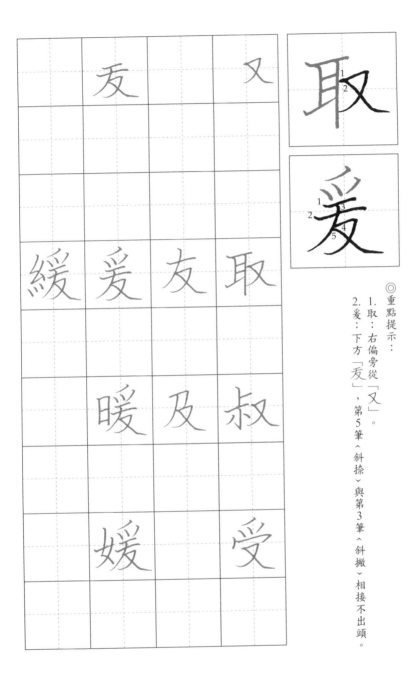

	叐		又
緩	爰	友	取
	暖	及	叔
	媛		受

◎重點提示：

1. 取：右偏旁從「又」。

2. 爰：下方「叐」，第5筆〈斜捺〉與第3筆〈斜撇〉相接不出頭。

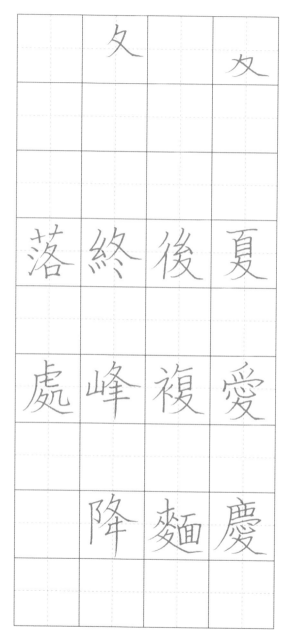

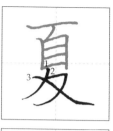

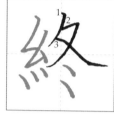

◎重點提示：

1. 夏：下方「夊」，第3筆〈斜捺〉與第1筆〈斜撇〉相接且出頭。

2. 終：右偏旁上方「夂」，第3筆〈斜捺〉與第1筆〈斜撇〉相接不出頭。

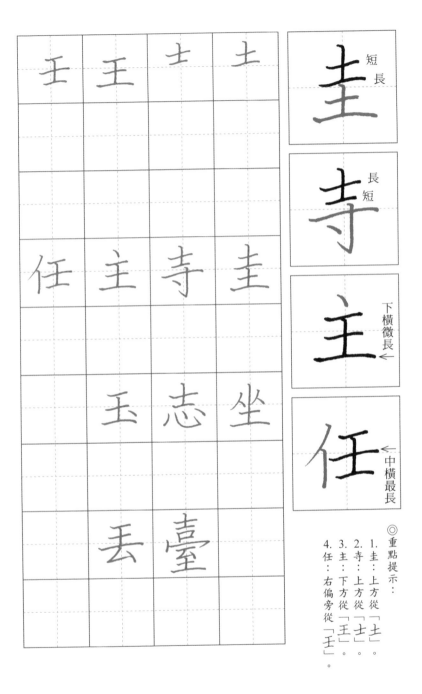

圭 短長

寺 長短

主 下橫微長←

任 ←中橫最長

◎重點提示：
1. 圭：上方從「土」。
2. 寺：上方從「士」。
3. 主：下方從「王」。
4. 任：右偏旁從「王」。

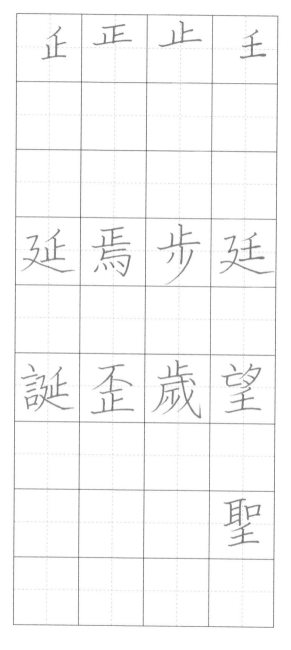

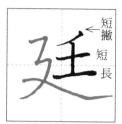

短撇
短
長

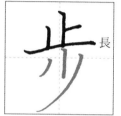

長

短
長

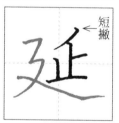

短撇

◎重點提示：

1. 廷：右側從「壬」。
2. 步：上方從「止」。
3. 焉：上方從「正」。
4. 延：右側從「正」。

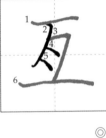

我們的國字依據教育部頒布的標準字體，有的筆法或筆順，跟以前的寫法不一樣了。例如「丟」、「反」的第一筆是「一橫」而非「一撇」。你注意到了嗎？

筆順筆法

◎重點提示：

1. 互：第2筆為〈撇挑〉。

2. 互：第2筆為〈斜撇〉，第4、5筆皆為〈右點〉。

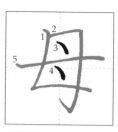

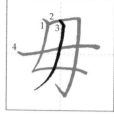

◎重點提示：

1. 母：第3、4筆皆為〈右點〉，末筆為一長〈橫〉。

2. 毋：第3筆為〈斜撇〉，末筆為一長〈橫〉。

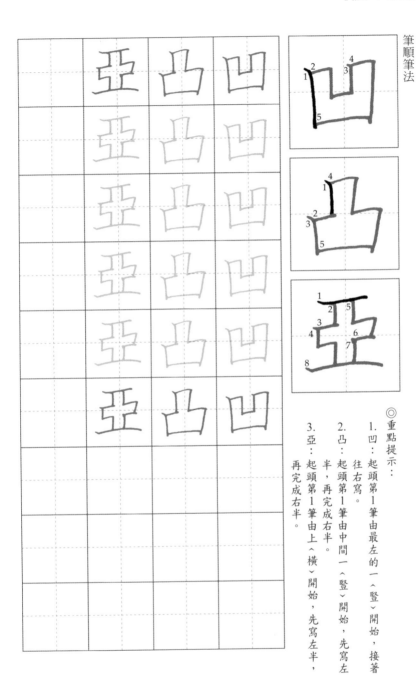

筆順筆法

◎重點提示：

1.凹：起頭第1筆由最左的一（豎）開始，接著往右寫。

2.凸：起頭第1筆由中間一（豎）開始，先寫左半，再完成右半。

3.亞：起頭第1筆由上（橫）開始，先寫左半，再完成右半。

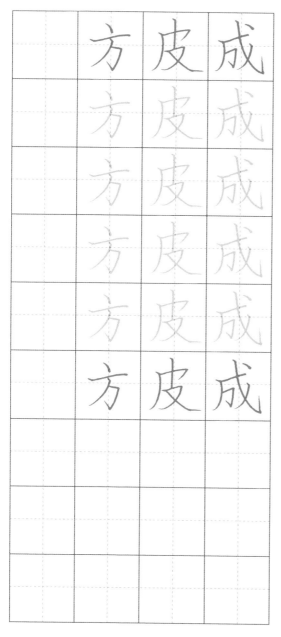

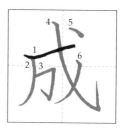

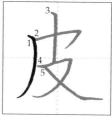

◎重點提示：

1. 成：起頭第1筆由上〈橫〉開始。
2. 皮：起頭第1筆由最左的〈豎撇〉開始。
3. 方：第3筆為〈橫折鉤〉，其中橫的筆勢往下，末筆為〈斜撇〉。

筆順筆法

◎重點提示：
1. 巨：第1、5筆〈橫〉要比第2筆〈豎〉略出。
2. 臣：第6筆為〈豎折〉（一）〉。
3. 頣：中間從「口」。

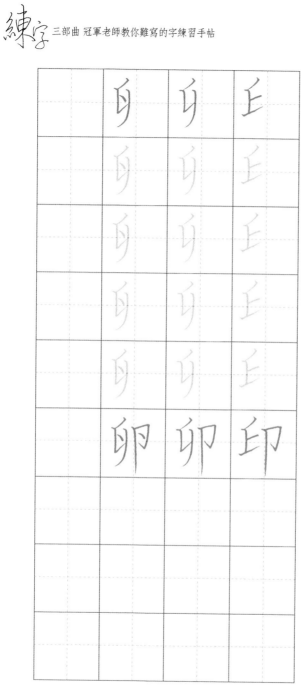

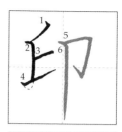

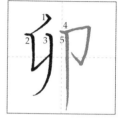

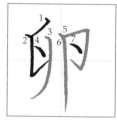

◎重點提示：

1. 印：左偏旁「𠂇」，第2筆〈豎〉，第4筆〈挑〉，〈挑〉比〈豎〉略出。

2. 卬：左偏旁「𠂇」，第2筆〈豎挑〉。

3. 卯：左偏旁「𠂇」，第2筆〈豎挑〉，第4、7筆〈右點〉。

筆順筆法

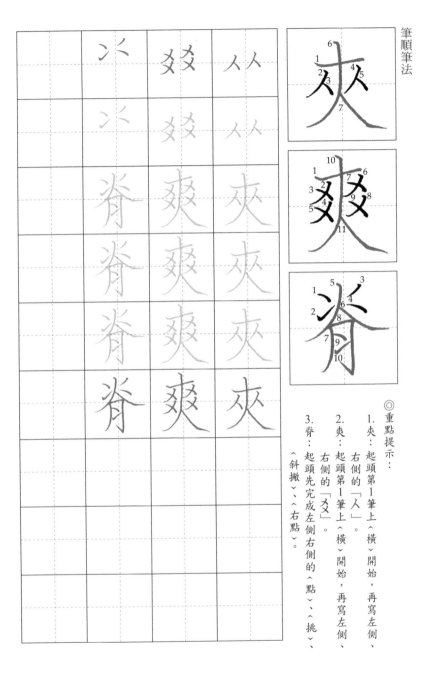

◎重點提示：

1.夾：起頭第1筆上〈橫〉開始，再寫左側、右側的「人」。

2.爽：起頭第1筆上〈橫〉開始，再寫左側、右側的「爻」。

3.脊：起頭先完成左側右側的〈點〉、〈挑〉、〈斜撇〉、〈右點〉。

◎重點提示：
1. 臾：上半從「臼」，先寫左側「ᚇ」、右側「⼅」，再由下〈橫〉封口。
2. 叟：上半從「臼」，先寫左側「ᚇ」、再寫右側「⼅」，中間微開，以讓中〈豎〉通過。

筆順筆法

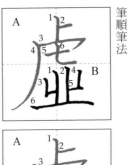

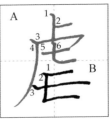

◎重點提示：

1. 虛：上方「虍」筆順為A，下方「业」筆順為B，總筆順由A→B。

2. 虐：上方「虍」筆順為A，下方「彐」筆順為B，總筆順由A→B。

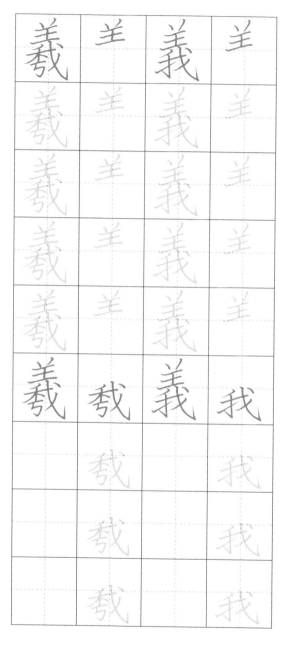

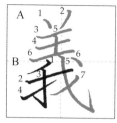

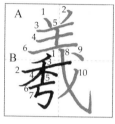

◎重點提示：

1. 義：上方「羊」筆順為A，下方「我」筆順為B，總筆順由A→B。

2. 義：上方「羊」筆順為A，下方「我」筆順為B，總筆順由A→B。

3. 字中「乀」的筆法要伸展。

筆順筆法

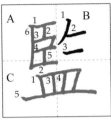

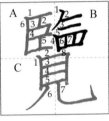

◎重點提示：

1. 監：上方左側「臣」筆順為A，上方右側「乚」筆順為B，下方「皿」筆順為C，總筆順由A↓B↓C。

2. 覽：上方左側「臣」筆順為A，上方右側「乚」筆順為B，下方「皿」筆順為B，下方「見」筆順為C，總筆順由A↓B↓C。

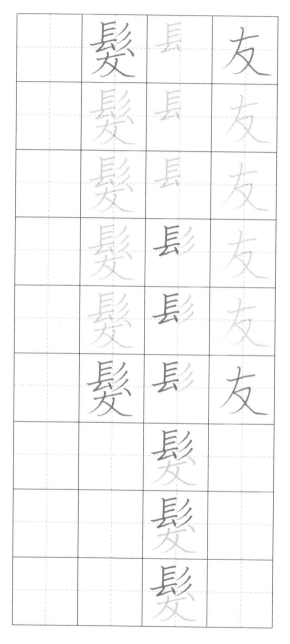

◎重點提示：

1. 友：第3筆〈橫撇〉，第4筆〈斜捺〉。

2. 髮：下方「犮」，第3筆〈斜撇〉，第4筆〈斜捺〉。上方左側「镸」筆順為A，上方右側「彡」筆順為B，下方「犮」筆順為C，總筆順由A→B→C。

筆順筆法

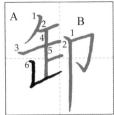

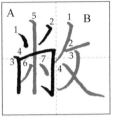

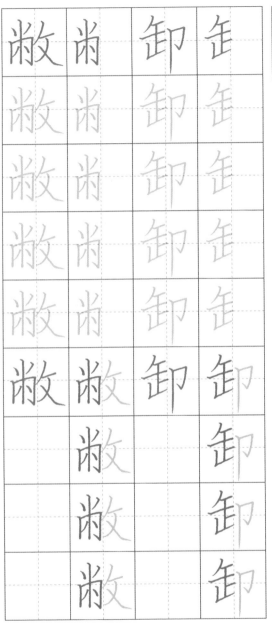

◎重點提示：
1. 卸：左偏旁「𠂤」，第6筆為〈豎挑〉，總筆順由A→B。
2. 敝：左偏旁「㡀」，筆順規則由外而內，總筆順由A→B。

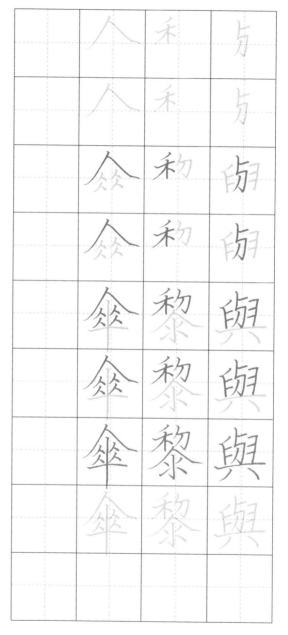

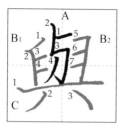

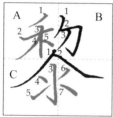

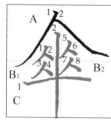

◎重點提示：

1.與：上方中間「𦥑」分4筆完成，總筆順由
A→B₁→B₂→C。

2.黎：上方右側「勿」分3筆完成，中間從「�」，
總筆順由A→B→C。

3.傘：上方從「仐」，總筆順由A→B₁→B₂→C。

55

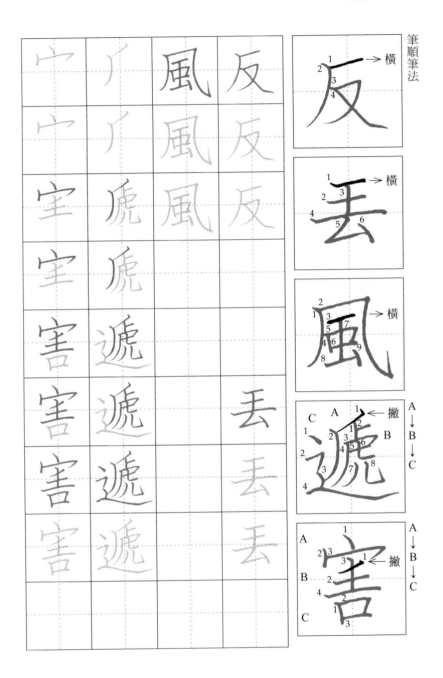

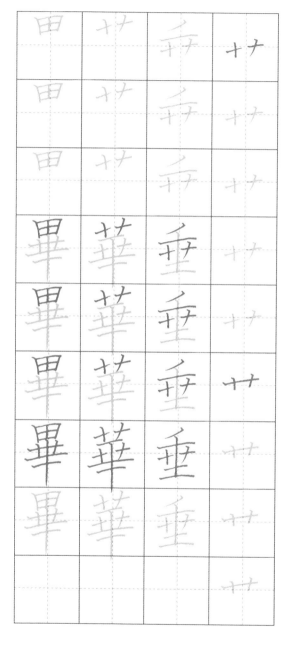

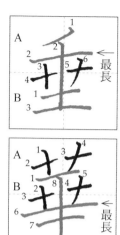

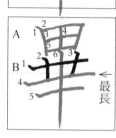

◎重點提示：

1.垂：中間部件從「十」，A₂〈橫〉最長。

2.華：上方部首、中間部件都從「十」，B₆〈橫〉最長。

3.畢：中間部件從「十」，B₄〈橫〉最長。

△三字筆順皆由A→B。

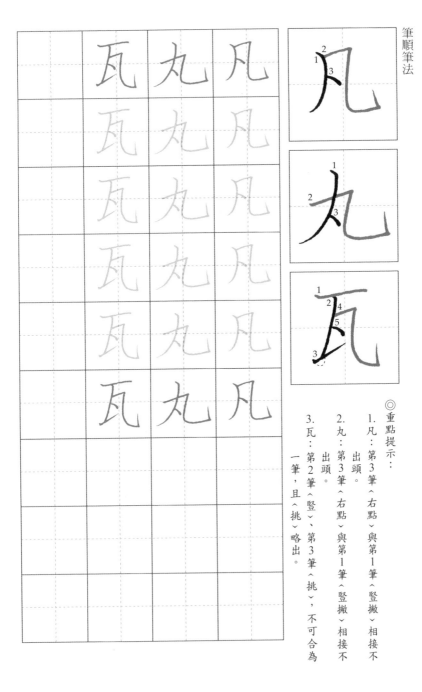

◎重點提示：

1. 凡：第3筆〈右點〉與第1筆〈豎撇〉相接不出頭。

2. 丸：第3筆〈右點〉與第1筆〈豎撇〉相接不出頭。

3. 瓦：第2筆〈豎〉、第3筆〈挑〉，不可合為一筆，且〈挑〉略出。

練字 三部曲 冠軍老師教你難寫的字練習手帖

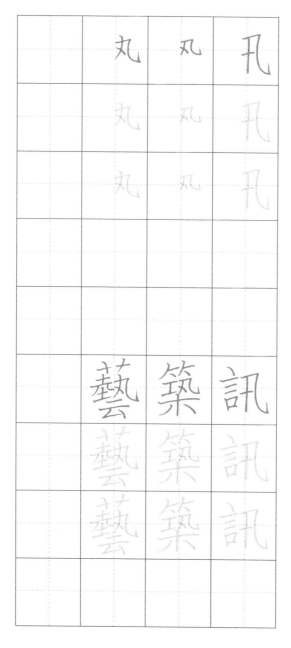
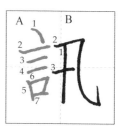
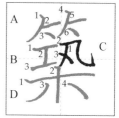
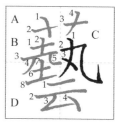

◎重點提示：

1. 訊：右偏旁「卂」，寫法：1豎2橫斜鉤3橫，並貫穿〈豎〉。

2. 築：中間的右側「凡」，寫法：1斜撇2橫斜鉤3右點，並貫穿〈斜撇〉。

3. 藝：中間的右側「丸」，寫法：1豎撇2橫斜鉤3右點，並貫穿〈豎撇〉。

59

離	偶	离	亻
離	偶	离	亻
離	偶	离	亻
離	偶	离	亻
離	偶	离	亻
離	偶	隹	禺
		隹	禺
		隹	禺
		隹	禺

筆順筆法

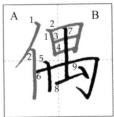

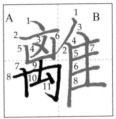

◎重點提示：

1. 「偶」「離」兩字有共同的部件「禺」，寫法：1豎2橫折鉤3豎4挑5右點，且1〈豎〉與2〈橫折鉤〉互相貫穿。

2. 二字筆順皆由A→B。

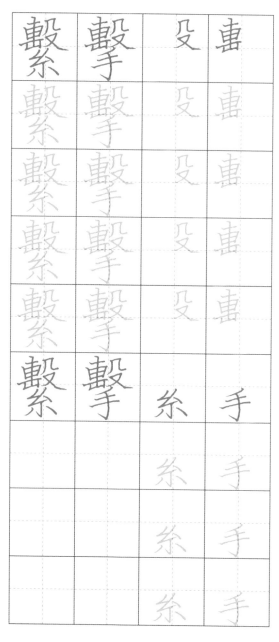

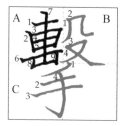

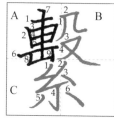

◎重點提示：

1. 「擊」「繫」兩字有共同的部件「毄」，請注意筆順（如圖示）。

2. 二字筆順皆由 A→B→C。

筆順筆法

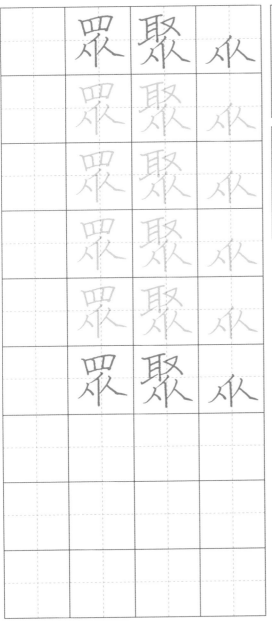

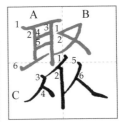

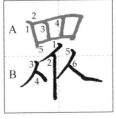

◎重點提示：

1. 「聚」「眾」二字有共同的部件「从」，其中第4筆縮〈斜捺〉為〈右點〉。

2. 「聚」筆順由A→B→C。

3. 「眾」筆順由A→B。

聯	關	卝	絲
聯	關	卝	絲
聯	關	卝	絲
聯	關	卝	絲
聯	關	卝	絲
聯	關	卝	絲

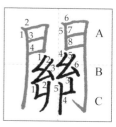

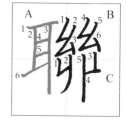

◎重點提示：

1. 「關」「聯」二字有共同的部件「絲」，注意筆順，先寫「絲」再寫「卝」。

2. 二字筆順皆由A→B。

筆順筆法

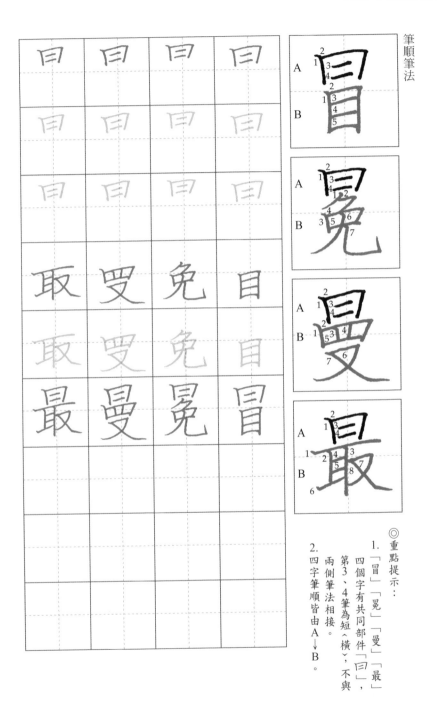

◎重點提示：

1. 「冒」「冕」「曼」「最」
 四個字有共同部件「冃」，
 第3、4筆為短〈橫〉，不與
 兩側筆法相接。

2. 四字筆順皆由 A→B。

A→B→C

A→B→C

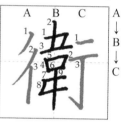

A→B

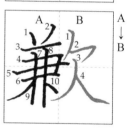

◎重點提示：

1. 承：第3、4、5筆皆為短〈橫〉，並貫穿第2筆〈彎鈎〉。

2. 拋：注意B部件筆順。

3. 衛：注意B部件筆順。

4. 歡：注意A部件筆順（如圖示）。

Part. 5 辨正的功夫（二）——部首不易辨識的字

每個字的部首，可以根據字的本義來判斷，例如：布幕的「幕」，部首是「巾」部；羨慕的「慕」，部首是下方變形的「心」部，可別誤以為是「草」部。

◎重點提示：

酒：「酉」部。

勝：「力」部。

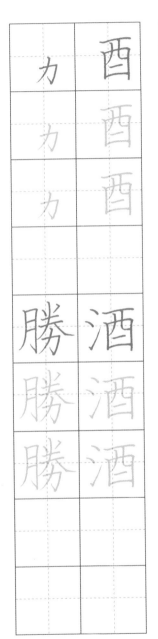

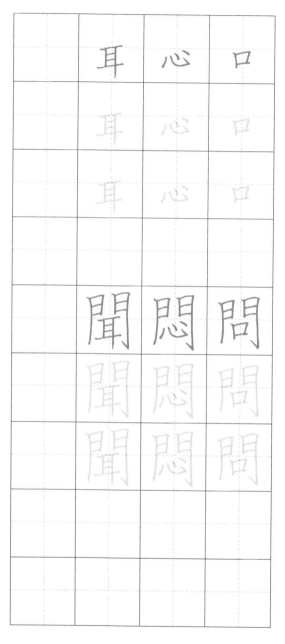

◎重點提示：

問：「口」部。

悶：「心」部。

聞：「耳」部。

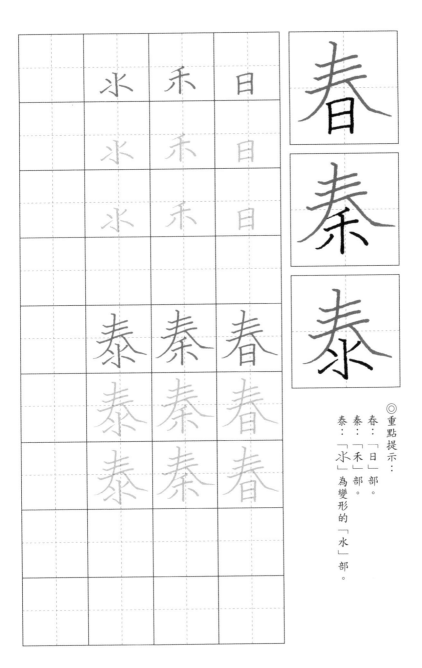

	水	禾	日
	水	禾	日
	水	禾	日
	泰	秦	春
	泰	秦	春
	泰	秦	春

春

秦

泰

◎重點提示：

春：「日」部。

秦：「禾」部。

泰：「水」為變形的「水」部。

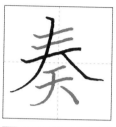

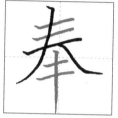

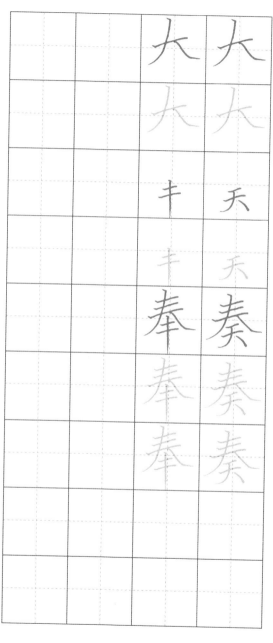

◎重點提示：

奏：「大」部。

奉：「大」部。

辛 辛 辛

辛 辛 辛

辛 辛 辛

辩 辦 辨

辩 辦 辨

辩 辦 辨

辨

辦

辯

◎重點提示：

辨：「辛」部，但左側「辛」部，末筆〈懸針〉變為〈豎撇〉。

辦：同右。

辯：同右。

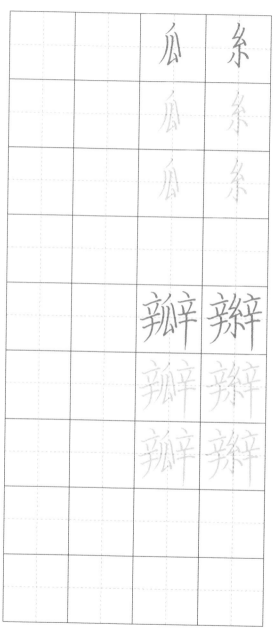

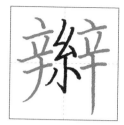

◎重點提示：
辮：「糸」部。
瓣：「瓜」部，中間「瓜」末筆縮〈斜捺〉為〈長頓點〉。

日	巾	土	力
日	巾	土	力
日	巾	土	力
暮	幕	墓	募
暮	幕	墓	募
暮	幕	墓	募

募

墓

幕

暮

◎重點提示：

募：「力」部。

墓：「土」部。

幕：「巾」部。

暮：「日」部。

72

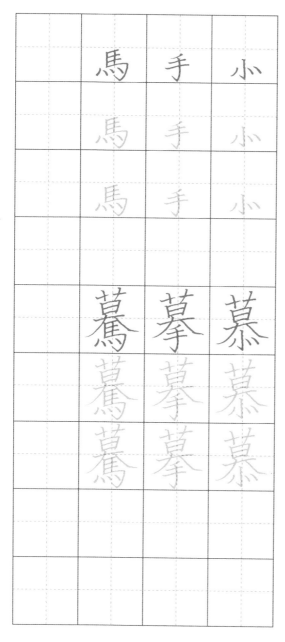

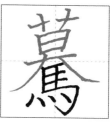

◎重點提示：

慕：「心」部，而下方「小」為變形的「心」部。

摹：「手」部。

駑：「馬」部。

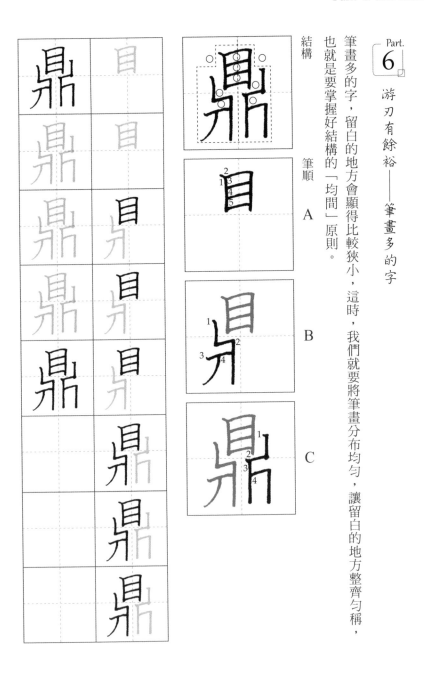

Part. **6**

游刃有餘裕——筆畫多的字

筆畫多的字，留白的地方會顯得比較狹小，這時，我們就要將筆畫分布均勻，讓留白的地方整齊勻稱，也就是要掌握好結構的「均間」原則。

結構

筆順

A

B

C

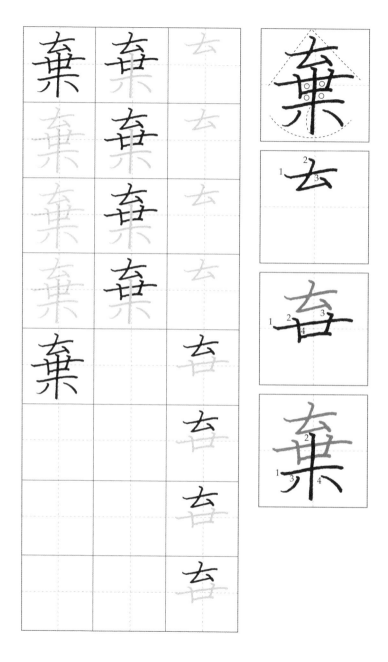

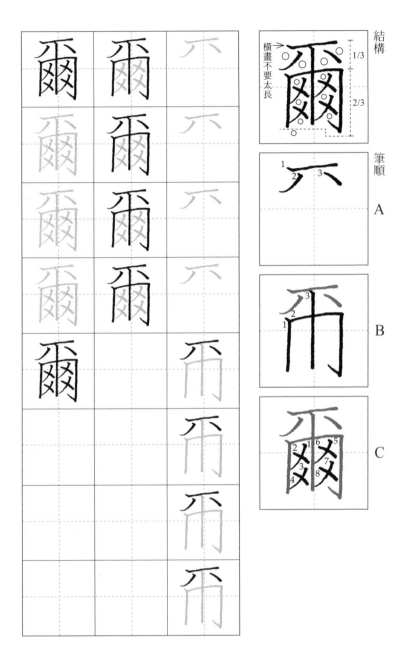

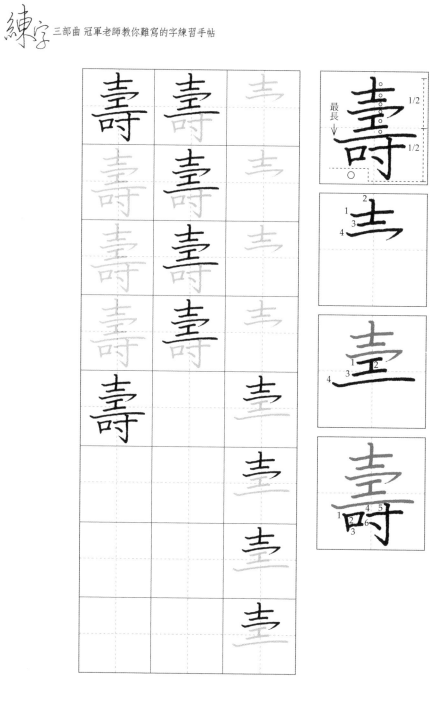

結構

以中豎為字的中心

1/3

2/3

筆順

A

B

C

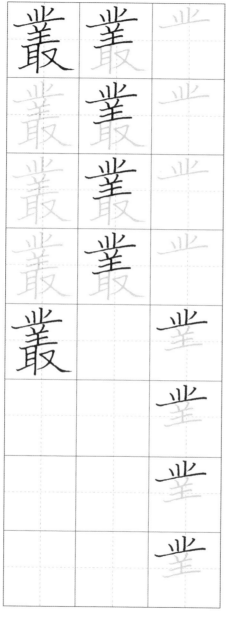

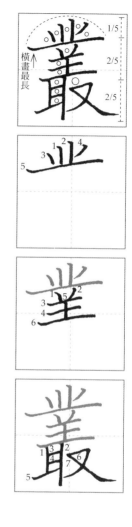

結構

筆順

A

B

C

D

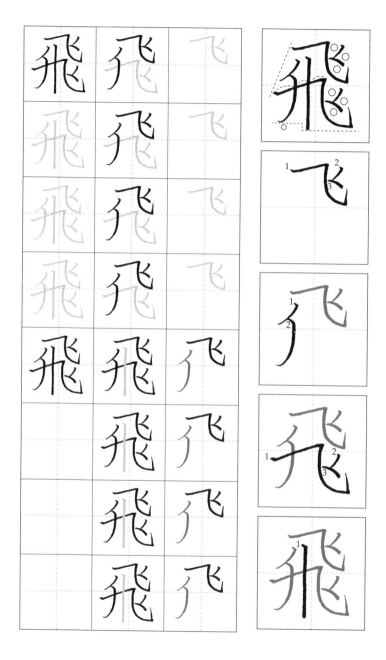

藏

1/4

3/4

A

B

C

D

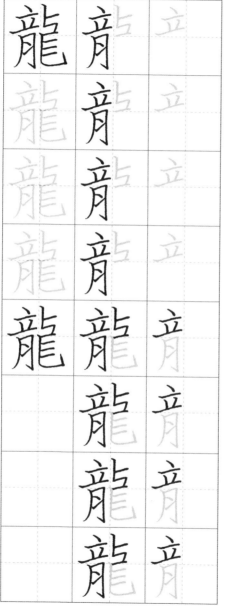

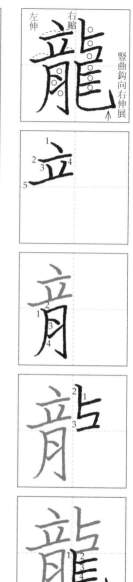

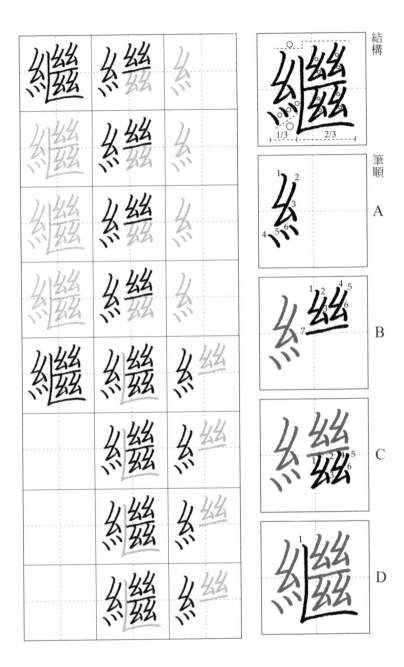

結構

筆順

A

B

C

D

 練字 三部曲 冠軍老師教你難寫的字練習手帖

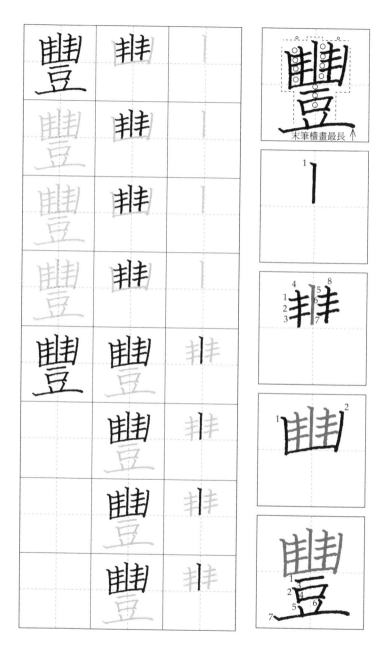

末筆橫畫最長 ↑

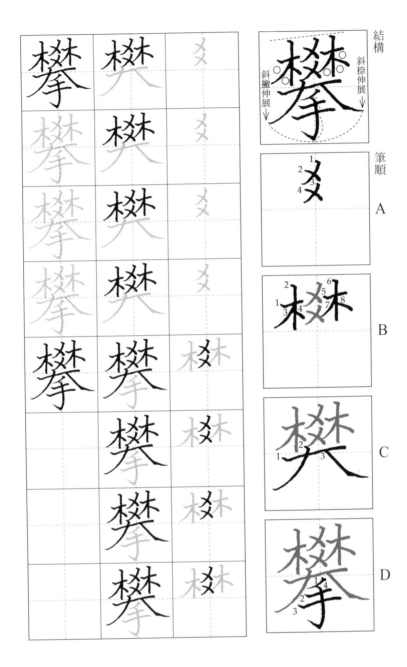

結構

斜捺伸展→

斜撇伸展→

筆順

A

B

C

D

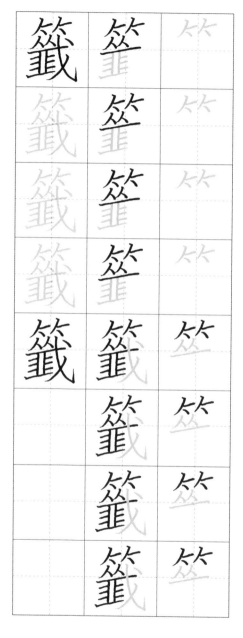

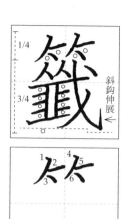

斜鈎伸展 ←

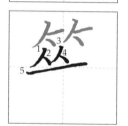

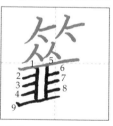

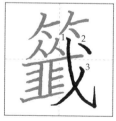

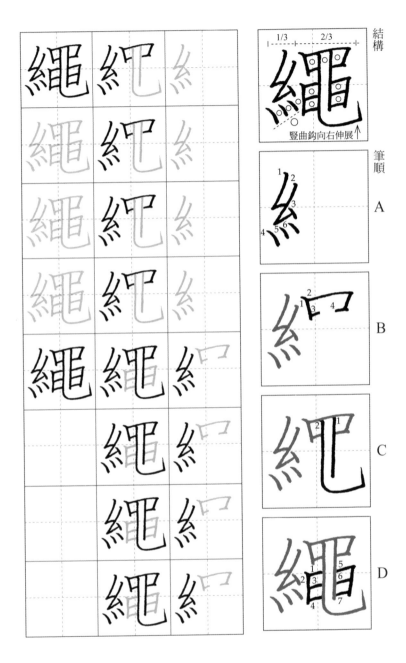

結構

1/3 2/3

豎曲鉤向右伸展↑

筆順

A

B

C

D

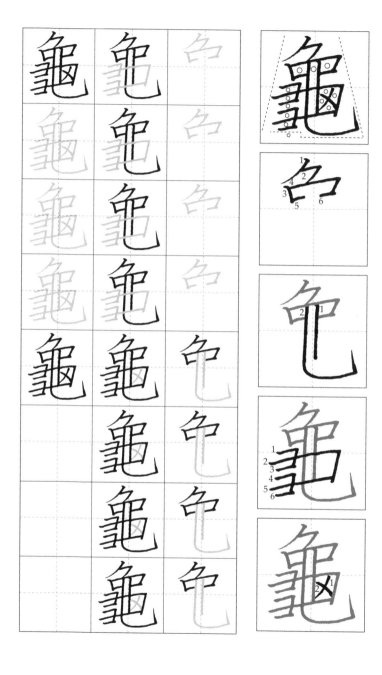

結構

筆順

A

B

C

D

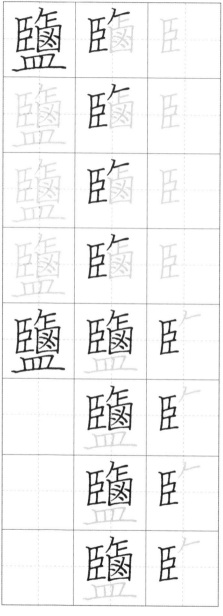

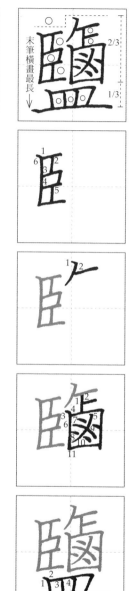

贏	贏	言
贏	贏	言
贏	贏	言
贏	贏	言
贏	贏	言
	贏	言
	贏	言
	贏	言

結構

筆順

A

B

C

D

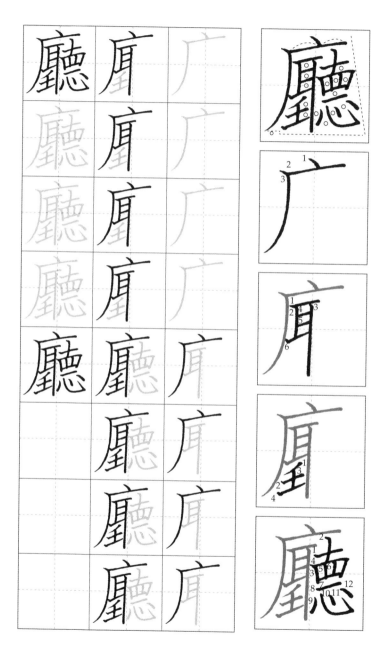

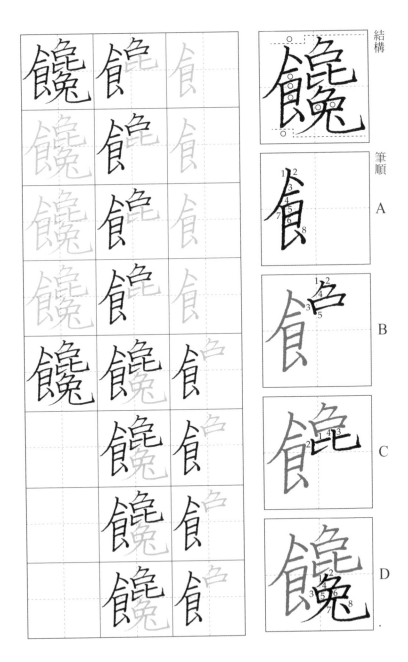

結構

筆順

A

B

C

D

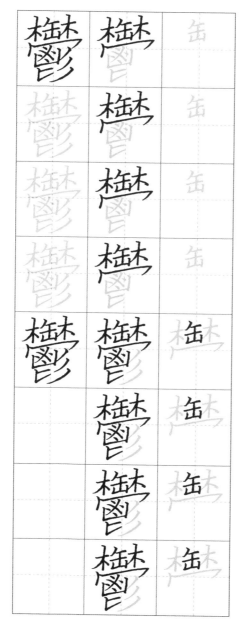

國家圖書館出版品預行編目（CIP）資料

練字三部曲　冠軍老師教你難寫的字練習手帖 /
黃惠麗作 . -- 第一版 . -- 臺北市：博思智庫，
民 106.05　　面；公分

ISBN 9978-986-93947-5-8（平裝）

1. 習字範本

943.9　　　　　　　　　　　　　106001644

FIKA 09

 三部曲　冠軍老師教你難寫的字練習手帖

作　　　者｜黃惠麗
封面題字｜黃惠麗
執行編輯｜吳翔逸
美術設計｜蔡雅芬
行銷策劃｜李依芳

發 行 人｜黃輝煌
社　　長｜蕭艷秋
財務顧問｜蕭聰傑
出 版 者｜博思智庫股份有限公司
地　　址｜104 臺北市中山區松江路 206 號 14 樓之 4
電　　話｜(02) 25623277
傳　　真｜(02) 25632892

總 代 理｜聯合發行股份有限公司
電　　話｜(02)29178022
傳　　真｜(02)29156275

印　　製｜永光彩色印刷股份有限公司
定　　價｜200 元
第一版第一刷　中華民國 106 年 05 月

ISBN　978-986-93947-5-8
© 2017 Broad Think Tank Print in Taiwan

博思智庫股份有限公司
博思智庫粉絲團　Facebook.com/broadthinktank